U0015405

101 THINGS TO LEARN IN ART SCHOOL

藝術的法則

基特‧懷特 Kit White——著 林容年——譯

作者的話　　　藝術是屬於每個人的，也存在於任
何的文化中。不管藝術的形式為何，
也不管藝術傳達出怎樣的情感、美感
或心理衝擊，它對任何文化自身都有
著至關重要的意義。在創作這本書的
過程中，我一直將這樣的想法謹記在
心，雖然這本書最有可能的讀者們是
學藝術的學生及教藝術的老師，但並
不是只有從事和藝術相關事務的人才
能閱讀此書。追求藝術所學到的經驗
幾乎就如同我們生活中所經歷的；藝
術和生活密不可分，藝術正是我們對
自己生活的描述。因此，這本書真正
的讀者是那些喜歡、關心藝術，以及
認為藝術能豐富人生的人。

　　人類創作藝術已有數萬年的歷史，

相對來說，藝術學校的設立是最近才出現的現象。以前的藝術家藉由擔任學徒的方式，跟隨職業藝術家或在大師的工作室裡獲取經驗和學習。如今，藝術學校作為文科教育的一環，對於藝術家的養成來說，是個與過去完全不同的訓練方式，這反映出人們逐漸瞭解到藝術是我們日常文化的延伸。藝術無所不在，人們創造、觀看及觀察分析藝術的方式一直不斷地在改變，而藝術這種持續不間斷、蛻變及轉化的特質便是本書的主要內容，書中也包含了藝術創作和表現方式的課題。另外，也同樣有許多內容，意在提醒我們探究、瞭解及懷疑的必要。

　　作為一名老師，我仍然相信技巧的

學習在藝術教育上佔有重要地位，因為藝術家就其本質而言便是「創造者」。如果能夠嫻熟地瞭解作品創作的過程和細節，每個人對圖像或物件的運用方式及意涵都會產生自己的見解，這就是為什麼臨摹一直以來都是藝術家訓練的重要部分。此外，藝術家的創作是在經過消化吸收自己在精神、美學、政治及情感上的經驗後，透過形式將這些經驗組織起來，並賦予其意義，這除了需要技巧和持續的練習外，同時也需要智慧及敏銳的觀察力。基本的形式創造能力，是學生將想法具體化的橋樑，若沒有這項能力，就像是試圖用網子去捕捉空氣般，徒勞無功。已存在的藝術作品是

各種藝術觀點最好的說明，所以我選擇以過去和當前的藝術作品為參考，提供書中的想法、經驗、概念一個在視覺上可以互相對照且適切的圖像。這些不完美的插圖是出於我之手，它們是用來說明書中的主要相關內容：如何透過觀察來學習、捕捉前人提出並已成功實踐的獨創觀點。這些我參考、引自其他藝術家作品所畫的插圖，若恰好顯示出模擬他人作品的精巧玄妙之處有多麼地困難，如此也正可以作為一個顯示出真正藝術品及仿作有何差別的佐證。在這本書中，除了我自己的原創作品外，所有參考自其他藝術家、由我重新繪製的插圖並無意要成為原作的代替品，也不是意

味著這些原作的藝術家同意我書中的論點；這些插圖的使用，僅僅是為了提供書中內容的視覺參照，而插圖所指的藝術家、觀點及作品，都是我認為念藝術的學生及其他人應該及想要瞭解的。雖說如此，我還是很感激我因撰寫本書而參考他們作品的那些藝術家，他們當中有許多人向我表達他們的理解，以及對本書意圖的認同，就某種意義上來說，我很感謝他們願意成為本書的合作者。

當我還是念藝術的學生時，我從來沒有想過我會成為一名老師。以往，我只專注於成為一個「創作者」，那時的想法就如同蕭伯納曾說：「有能力的人做事，沒能力的人教書。」然

而，經過這麼多年，我和同儕間因為對知識的渴求和對創作的熱情所牽引出批判且究其本源的討論及對話越來越少，我想念那些針對事情本質的討論，反覆檢視論證基本前提的練習，以及提出根本問題的時光。當我在追求藝術創作的不同階段中，漸漸對於發掘及提出新觀點感到困難及遙遠時，我開始反思在學校時討論過的事情，以及為什麼這樣的討論永遠都不應該停止的原因。作為一個學習藝術的學生所面臨到的課題，其實也是我們人生中會遇到的，我們應該不斷地思考這些課題，若不如此，我們都無法學習人生。

基特·懷特，2011 年 3 月

101 THINGS
TO LEARN IN ART SCHOOL

藝術的法則

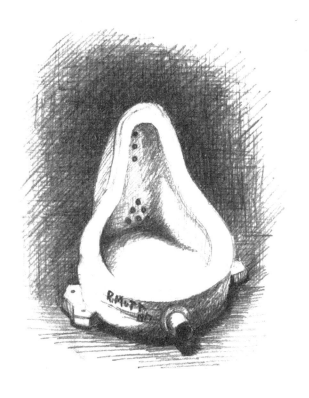

after
Marcel Duchamp

仿自
馬塞爾·杜象

**藝術可以是
任何事物。**

藝術與否並不是由其創作的材質及方法來界定的，而
是由人們因為經驗對「何謂藝術」有所認知的集體意
識。

1

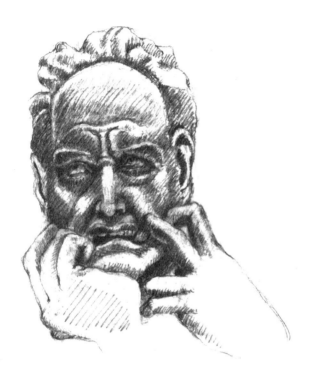

after
Jean-Baptiste
Carpeaux

仿自
尚 - 巴蒂斯 · 卡爾波

學會素描。

素描並不只是表現和捕捉形體相似的工具，它是一種
語言，有著自己的句法、語法和重要性。學習素描就
是學習去觀看，就這樣的意義來說，所有藝術活動就
如同素描。不管形式為何，素描會將感知和想法轉化
成圖像，教導我們學習如何用眼睛去思考。

2

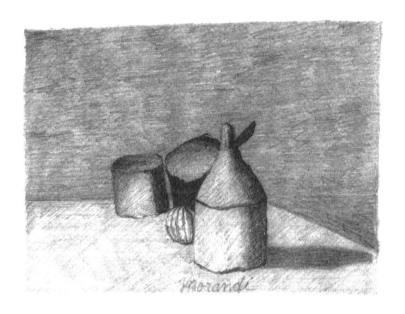

after
Giorgio Morandi

仿自
喬治 · 莫蘭迪

「重新回到事物自身，即是回到認識之前的世界，那個人們總是在談論的世界。」

——— 莫里斯·梅洛－龐蒂《知覺現象學》

我們所瞭解的一切都是來自於周圍的世界。人們以各種方式，藉由藝術來研究、觀察這個世界，而相對地藝術所反映出來的，不僅是人們如何觀看這個世界，也傳達了人們經由觀看後的理解與反應。我們的一切關聯都來自於這個世界，不論是社會的、政治的或是美感的，藝術也正是這個世界的一部分，無法獨立於外。

3

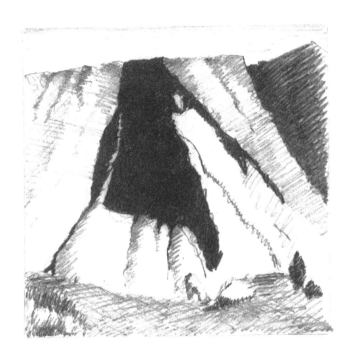

after
Robert Smithson

仿自
羅伯‧史密森

藝術是過程的產物。

不論是概念的、實驗的、情感的或是形式的，圖像的產生來自創作的過程。你選擇的材料、創作方法和圖像來源，都會反映出你的關注所在。創作過程並不會隨著作品的完成而停止，它反而會一直持續下去，而在這過程中所累積的結果，便是作品的主體。

4

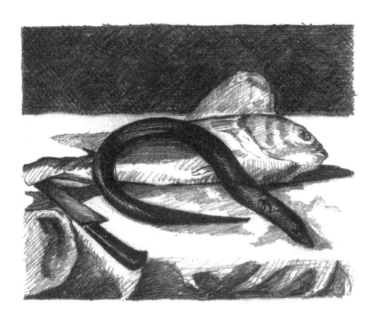

after
Edouard Manet

仿自
愛德華·馬奈

圖畫（繪畫、攝影等），首要是其自身媒材的表現。

媒材是藝術作品的第一個身分，再來才是作品描繪的內容。形式塑造內容，一個執行不佳的圖像無論主題為何都是毫無意義的；反之，一個構想良好並準確執行的圖像，即使主題微不足道，卻有可能是件精彩的作品。在所有的偉大作品中，主題意涵的傳達和其表現手法是密不可分的。所以，請提升自己對技巧的熟練和掌握度，來確保創作時想表達的內容及意義。

5

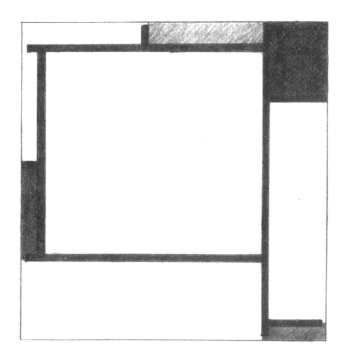

after
Piet Mondrian

仿自
皮特·蒙德里安

結構是圖像創作的基礎。

圖像中的每個部分皆存在著空間的關係，無論是素描、繪畫、雕塑、攝影、錄影或是裝置藝術，一件作品如何被構成決定了它的外貌、感覺及意義。結構的變化就如同音樂的旋律，有著無限的可能。

6

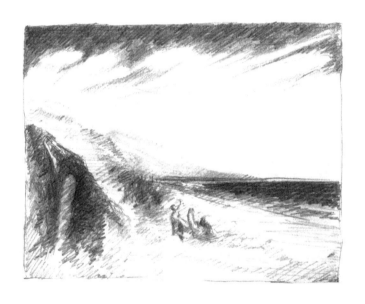

after
J.M.W.Turner

仿自
約瑟夫·瑪羅德·
威廉·泰納

「傳統是想像經驗的紀錄。」

——————— 凱薩琳 · 雷恩《布雷克與傳統》

「藝術創作的傳統」和「傳統的藝術」並不相同。前者是探索這個世界的紀錄，後者則是在特定時間和地點經由探索所創作出的成品。藝術所敘述的世界即是藝術被創作出來時的世界，這是藝術對我們的價值；藝術訴說著我們的曾經和現在。

7

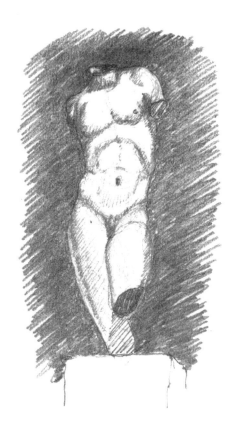

after
fourth-century
BC Greek
sculpture

仿自
西元前四世紀的
希臘雕像

藝術是人們與世界持續不斷的對話,並且已延續千年。

你的創作也是這個對話的構成之一,因此,對於在你面前發生過的事及當下周遭的交談要有所感知。試著不要重複已經被說過的話;要研讀藝術史,並且對當下這個時代與藝術的對話保持敏銳的觀察力。

8

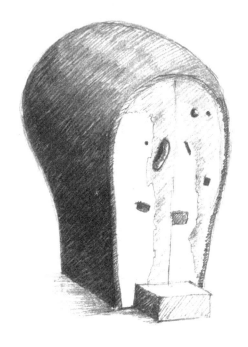

after
Martin Puryear

仿自
馬丁・培耶爾

藝術是一種描述的形式。

如何表達是指作品的形式，而要表達什麼則是作品的內容。審視自己的作品時，先問「這件作品要描述什麼？」，再問「這樣的描述要用哪種形式來表達？」對於作品媒材的選擇要保持彈性，所選的媒材必須要能夠適切地表達你所想要描述的內容；此外，也要為作品的內容選擇正確的形式。

Andy Warhol
(drawn by Kit White)

安迪·渥荷
（由本書作者繪製）

藝術不僅是自我的表現。

藝術本身顯現出形塑它的各種文化元素。我們從家庭、社群，以及每天自眾多來源轟炸我們的消息中過濾了大量的資訊，這些資訊並不是我們創造出來的，反而是這些訊息創造了我們。我們接著開始去詮釋這些資訊，並且以向自己或他人描述這些資訊來理解它們。這便是藝術的衝動。即使是以純粹的想像所創作的作品仍有來自我們自身之外的參考訊息來源，所以你必須要瞭解你的訊息及來源。

10

after
Meret Oppenheim

仿自
梅瑞·歐本漢

「所有藝術都是無用的。」

——— 奧斯卡‧王爾德

藝術並不實用，若實用的話，可能就不會被視為藝術。藝術在生活中並沒有什麼實際的作用，但這不代表藝術是不必要或不被需要的。一個人的自我認同和一個文化中的集體意識也並無顯著的實用性，但對於我們能以一個社會的模式來運作卻是很重要的。

11

after
Jan Groth

仿自
楊·格魯斯

感知是一種相互作用。

觀看一件作品時，觀者有意識或無意識的反應，會影響著他們對眼前所受的視覺衝擊的回應。這便是圖像的美妙之處，即便是最微小的形式，如單一線條。所有的畫跡、塗抹、圖畫，在觀者的注視下，便有了自己的生命和產生更多的意義。觀者觸動並活化了所感知的事物。你可以控制圖像，但你並不能控制其所引起的反應。

12

after
Kara Walker

仿自
卡拉·沃克

每一個世代都會以自己的圖像來重新詮釋藝術。

因為藝術是一個描述的行為，它所闡述的內容必然會反映出每個世代當時的傾向。藝術並不是某個時刻的精確反映，而是以一種持續在轉化的語言來對某個時刻做出詮釋。

13

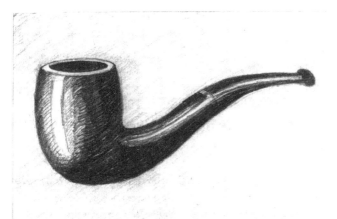

Ceci n'est pas une pipe.

after
René Magritte

仿自
雷內‧馬格利特

所有的圖像都是抽象的。

即使是相片也不例外。所有的圖像從來都不只是被顯現出來的樣子，他們是概念上的或是被機械式複製的過去。圖像傳達的也許看似淺顯明瞭，但一切的意義都和我們如何感知和使用有所關聯。透過形式，各種象徵元素得以組合於畫面上，進而產生了圖像，不論你是否能意識到，圖像便是隱喻。隱喻既是象徵性語言的媒介，也是藝術的語言。藝術中，完全的寫實並不存在。越是傑出的藝術，越是能引發錯覺。

14

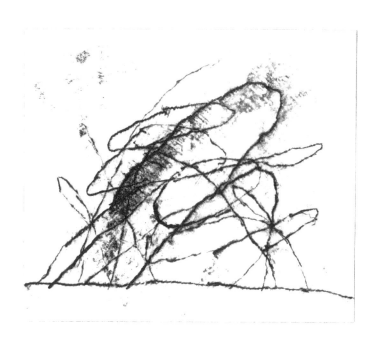

「無意識是一種我們知道、或曾經體驗過，卻難以名狀的心理狀態。」

―――― 華克 ‧ 波西《瓶中的訊息》

圖像之所以有特別的力量，是因為圖像具有催化的特質，也能使人有所感知，這也解釋了為何多年來圖像被視為具有危險及奇幻的性質。圖像可以成為經驗，累積於記憶中。

15

SELL THE HOUSE S ELL THEC AR SELL THEKIDS

after
Christopher Wool

仿自
克里斯多福·沃爾

文字即是圖像。

視覺的力量來自於以視覺接收的所有事物。書寫的文字既是象徵，也具有認知上的催化作用，圖像及想法會隨文字具體化。而文字同時亦能使僅以想法存在的思緒或非具體的物件成為圖像。有些想法在沒有被具體化時，以及存在於轉瞬即逝的經驗裡，反而顯得更具說服力。概念本身即有其形式。

16

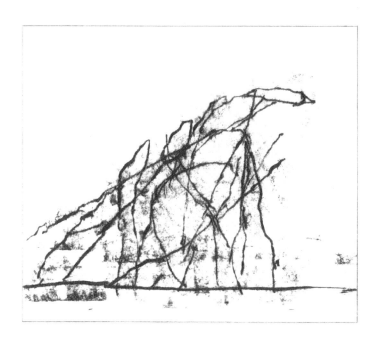

畫畫就是在創造作畫的筆跡。

不同的作畫筆跡有著不同的特色和性質，每個筆跡都是鮮明的標誌。下筆壓力及重量變化有如說話抑揚頓挫的聲調。作畫筆跡，或是線條，若只是保持一致的力量和厚度，圍繞在圖形或物件間，會使畫面顯得扁平且不立體。在弧線中，使線條漸細或截斷線條，會更有凸顯的效果或使得弧線更加流暢。試探性的線條也會傳達出下筆時的不確定性。畫畫時要賦予每個筆觸及線條個性，確保它們能發揮它們的價值。試著只使用你所需要的筆觸。

17

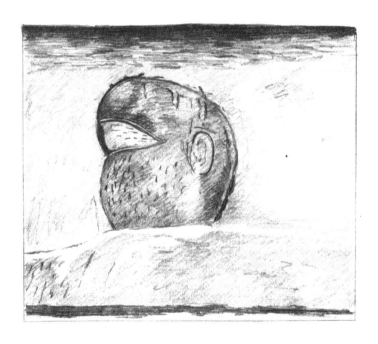

after
Philip Guston

仿自
菲利普．加斯頓

「創作是為了擺脫已知的自我。」「我想要創作的作品，是在完成後仍讓我思考再三的。」

——— 菲利普・加斯頓《詩意的圖像》

18

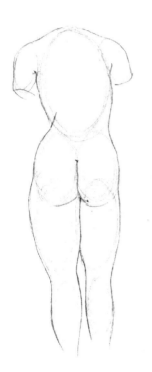

人體為一複雜的構造，是由剛硬的骨架，以及覆蓋於骨架上柔軟、圓滑且細長的肌肉所組成的。

人體大致上可以視為是一連串橢圓形的組成，不存在筆直的線條，且是互相對稱的。當你要畫人體時，試著以相連成串的橢圓形開始，如此能夠確保人像在空間中的立體性和渾圓度。而這樣子的渾圓形態也適用於描繪自然界的大多數物體。

19

明確地觀察，才能創作出清楚、表達其意的作品。

觀察力在藝術創作的過程中具有關鍵作用。不管是在臨摹大自然，或是在探索一個精神狀態，觀察的能力皆不可或缺。事情若非親眼所見，是無法被清楚描述的。要訓練自己排除先入為主的成見，從觀察中瞭解任何事情。試著看你眼前所見，而不是你認為你看到的或是你想看的。

20

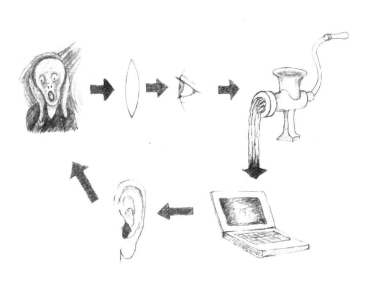

人們大多數的經驗都是間接獲得的。

我們接收到的大部份訊息都已經過政治、商業利益、習俗與傳播形式所塑造、編輯和曲解。在這多重層次的干預下，原始經驗通常只扮演著次要的角色。解析這些影響是極重要的觀察挑戰。而藝術本身就是一種間接、干涉的形式。

21

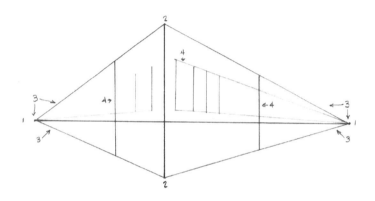

1. 建立水平面（即你的視平線）。

2. 以距離和你最近的物件定下垂直高度線。

3. 定下消失點，並從消失點向垂直高度線延伸畫出不同條對應的線，並與垂直高度線相接。

4. 把要描繪物件其他的垂直邊補齊，並確定所有的水平邊都能對照回消失點上。

學習以透視法畫圖。

透視法在繪畫中是少數幾個可以透過公式來學習的技巧。掌握透視法的技巧對空間的描繪及表達極為重要，同時也是所有繪圖的關鍵要素。在透視法中兩個最基礎的方法是一點透視和兩點透視。這個「點」代表的是與視平面平行延伸的所有平行線上「消失點」的數量。消失點出現在你前方時使用一點透視法（想像一下俯視火車鐵軌延伸的情景）。而在空間中，若一個物件和你之間有兩個或兩個以上的面和你呈斜側相對時，使用兩點透視法。

22

after
Southern Sung painting

仿自
南宋畫

不是所有的圖像都運用同樣的透視方法。

在亞洲畫中，觀察的點常是移動的，運用的是散點透
視法，以及等角投影法：水平線軸呈 30 度，且沒有
消失點。這個非線性的系統是以觀念及傳統為基礎，
而不是要製造以假亂真的空間錯覺效果。如此言，所
有的視覺描述都是抽象的一種形式。

23

after
Kasimir Malevich

仿自
卡西米爾 ·
馬列維奇

所有的藝術都具有政治性。

你在描述時所做的選擇、所選用的媒材，在有政治意涵的詮釋中都會成為研究討論的對象。在創作作品時選擇避免和社會有關的內容，恰好顯示了創作者所處的世界，也使得作品承載了明顯的政治議程。所有的藝術都能反映出創作者的選擇——不論他是選擇刪除或是將元素融入。作品所呈現出來的世界，就是身為創作者的你所要傳達的世界。

24

after
Eva Hesse

仿自
伊娃·海斯

風格是某事物以最合適的方式被描述出來的結果。

風格不是衣裙底緣的高度，或為了修飾、美化圖像所隨意裝飾的圖案。創作者用最合適的方法表達出作品所要傳達的，而藝術的風格僅是這樣作法的附帶結果。有意義的風格是隨著作品的描述需要而出現，並不是經自我意識選擇的結果。

25

after
Arshile Gorky

仿自
阿希爾·戈爾基

抽象來自於真實世界。

與其說抽象的表現是除去多餘的元素，不如說是視覺
語彙的累積。當我們一睜開眼睛，這個物質世界就以
圖像和圖形使我們留下深刻印象。結構、和諧度、比
例、光線、色彩、線條、紋理、質量和動作都是視覺
的語彙，在構圖或創造圖像時，我們便會利用這些語
彙及與之相合的圖形。而讓我們能夠回應所有圖像，
即使是抽象的，是來自於深根於我們能力中的共同
性，使我們能夠識別出物質世界的無數個表徵和這個
表徵所要傳達的精神結構。

26

after
Myron Stout

仿自
麥倫·史托特

圖形和背景。

大部分的圖像，即使是抽象的也不例外，通常皆有一個圖形，即令人感到有興趣的物件，以及背景，表現物件所在的空間。這道理在錄像及影片中也適用。圖形和背景的關係是構圖最基本的要件，也是所有圖像在傳達給人的大腦時最初被接收到的情況。

27

after
Paul Klee

**仿自
保羅‧基利**

想法的好壞，與執行的成果相當。

熟練地使用創作的媒材是很重要的。以拙劣的製作手法創作出的作品不是毀掉一個好的想法，就是會使差勁的執行手法成為主角。過於精細的技巧可以掩飾內容的不足，卻也能抑制圖像的表達；同樣地，粗糙和不精確的手法也會對作品演繹造成影響。因此，創作者可以根據需求來衡量技巧的使用程度和狀況，但只有在精通嫻熟技巧時，才能以捨棄技巧的方式來表達作品。

28

after
Willem de Kooning

仿自
威廉·德·庫寧

「概念產生於執行之後。」

—————— 莫里斯·梅洛 – 龐蒂《意義與無意義》

藝術是透過創作來不斷發現的過程，人們「發現」的
能力通常比「發明」的能力要大得多。試著把你創作
的過程想成一種旅遊，尋找未知的，不管是直接出現
在眼前或無意中發現的事物。找尋一個未知世界比去
創造一個世界要簡單的多了。

29

after
Ad Reinhardt

仿自
阿德・莱茵哈特

花一個小時創作，就要花一個小時來觀察和思考。

好的作品會慢慢地展現自己。不要在還未花一段時間觀察作品前，就去評斷作品全面的影響。在觀察或是創作的過程中，每隔一段時間就將自己抽離原本的環境不失為一個好的方法，再次回來後，看到作品的當下反應是很重要的。好的作品不管是第一次看或是經過一段時間的觀看，所帶來的影響都會令人有充實的反應。倘若一件作品無法在兩種觀看時刻都讓人有充分的感受，那就持續努力嘗試，直到作品在兩種情況下都能讓你滿意為止。

30

after
Cy Twombly

仿自
塞·托姆布雷

工作室裡發生的一切，應是一場對話，而非獨白。

這個對話是存在於你和你所要建構的圖像之間。你必須要找尋這個圖像的內在邏輯，並去回應它，試著不要強加對話方向之外的想法在圖像中。一個圖像可能包含著你並未意識到從何而來的訊息，若你不夠投入其中，也不仔細觀察的話，你可能會失去表達的重點，或者是過度地詮釋它。

31

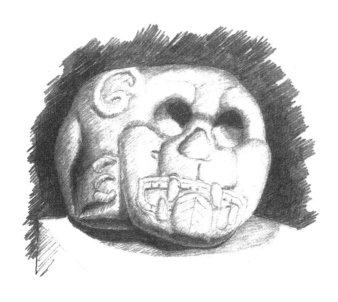

after
first-century Izapan altar

仿自
一世紀的
伊薩帕祭壇

情境決定意義。

事件發生或物件存在的社會或文化空間，會賦予事件
及物件特定的意義。媒材也是，媒材本身所乘載的歷
史涵義會影響其內容的討論。情境含糊易變，將藝廊
的作品放到街上展出就成為帶有政治意義的行動。情
境即是界限的改變者。

32

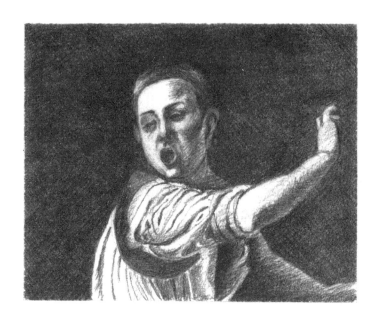

after
Caravaggio

仿自
卡拉瓦喬

**明暗對比指的是圖像中暗處及亮處有著
戲劇性的反差。**

卡拉瓦喬和林布蘭特是最初使用此繪畫法的大師。除
了創造出驚人的視覺效果及充滿情緒張力外，明暗對
比法的使用更增加了人物及物件的存在感，這是因為
此法透過光亮處及黑暗處的反差使我們能夠有更充分
的感受。明暗對比法不但適用於靜態的圖像，也適用
於時基媒體。

33

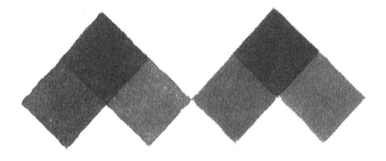

TRANSPARENT OPAQUE

媒材的透明與否，其顏色效果的運作方式則不同。

透明的媒材，如水彩和水性壓克力顏料，其運作的模式是由淺至深，最後才畫上陰影的部分，而亮部是由畫面中未著色的留白或輕微的著色來營造。不透明的媒材，如油彩，步驟則是由暗至亮；在傳統的油畫中，最深的陰影由最暗的底色來表現，亮部則最後完成，堆疊而上的顏料更予人真實的深度之感。油彩或壓克力顏料的濕畫法可能在上述的模式中製造不同的變化，但亮部通常仍是最後才畫上。

34

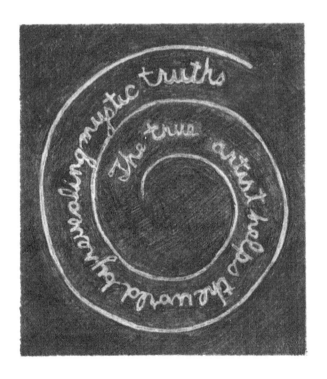

after
Bruce Nauman

仿自
布魯斯・諾曼

「真誠在藝術中並無價值。」

——— 羅伯·史陀，摘自普拉特藝術學院的演講

藝術作品在離開了工作室，到達更大的世界後，藝術家的真誠僅能微弱地預示這件作品的成功與否。在工作室之外，作品就代表著其作品本身，藝術家並無法隨時在現場辯護或解釋作品。一個誠懇的藝術家可能會創作出乏弱的作品，而一個不真誠的藝術家卻有可能產出傑作。不要以良善及真誠與否的意圖來替作品的缺點做辯護，這並不是世界對作品的評判標準。

35

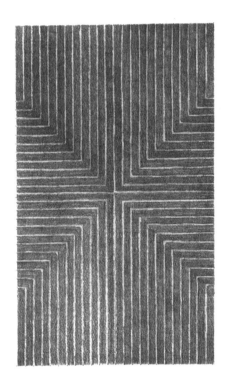

after
Frank Stella

**仿自
法蘭克・史帖拉**

別只是設計構圖，試著說點什麼。

僅是討喜的圖案構成並不會使作品成為有趣的藝術。
設計構圖只是使作品顯得實在且令人信服的第一步。
成功的作品必須要跳脫制式的選擇和安排的手法，並
且能夠融入對作品所處的世界，以及對作品自身形式
的歷史的探討中。有意義的抽象圖像（與純粹的設計
最為接近），它能夠反映其所處的時代，以及其形式
的歷史與未來。

36

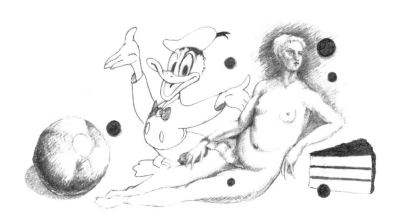

無關聯的多個圖像所組合而成的一件作品，並不一定能產生複雜性。

將不相關的圖像放在同一個空間，可能就只表現出在同個視覺領域中有幾個不相關的圖像。真正使作品有內容的，是各圖像與彼此間的關係，以及這個關係所描述指涉的。在這個數位的世界中，拼貼畫及模仿某藝術風格的作品變得容易且普遍，而透過並列互不相關的圖像來創造視覺趣味並不一定能夠成功地產生具複雜性的描述，也並不一定能組合出具一致性的效果。

37

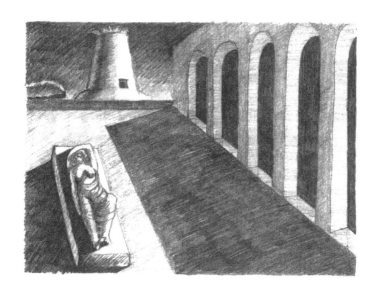

after
Giorgio de Chirico

仿自
喬治·德·基里訶

複雜性來自於矛盾的存在。

這個世界並不簡單，而是充滿著錯綜複雜的狀態。矛盾使得複雜性產生；在創作的過程中，有著欲排除矛盾的衝動是很自然的，但是簡化有可能會表現出錯誤的情況，以致描述不完整。接受各種不能調和的元素，接受矛盾的存在，因為這些矛盾的元素存在於你要描述的任一時刻中。

38

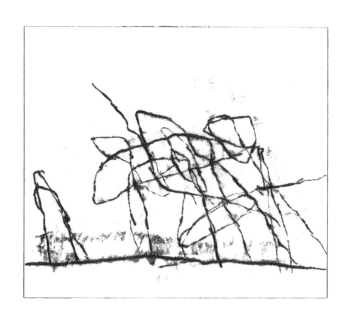

形式是無窮盡的。

未被定義前，形式有著純然的可能性，且與無形式有
著相對的關係。形式的分解不僅是個強力的構成手
段，也具有強烈的隱喻力量。形式能夠順應並容納為
了表現某個思想及感知的需求，而無形式則是去挑戰
這個需求，以及質疑我們對已知事物的不變性之感。
形式如同容器，可打開也可闔起。

39

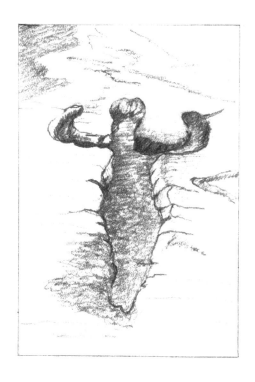

after
Ana Mendieta

仿自
安娜·曼帝耶塔

藝術創作是一種探索的行為。

若你只專注於處理和探討你已知的領域，那你可能沒有做好身為創作者的本分。當你有了新發現，或使自己感到驚奇時，你才真正處於探索及發現的過程中。

40

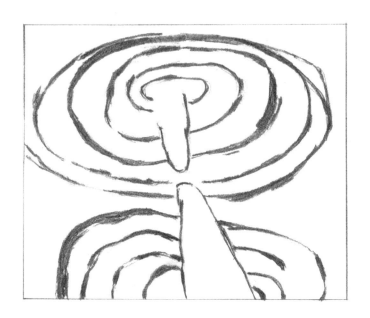

after
Louise Bourgeois

仿自
露易絲·布爾喬亞

現今定義我們對於世界的觀點和看法的，是世界的多孔性，而不是固定性。

在二十世紀之前，世界被視為在空間中以固定的方式運行，而如今，人們認為世界是由易變的模式、能夠被滲透的外殼，以及互相融合的狀態所組成。微波能夠穿越我們的身體與結實的石磚牆壁，各種想法從公共空間傳入私人的領域，也能從工作室傳進商店，從某種媒介傳至另一種媒介。因此，對資訊、材料、觀念或是情感採取抑制或封閉的手段是很困難的，因為我們現在所處的世界，各個層面都有著孔隙，能夠互相流動與滲透。

41

after
Vito Acconci

仿自
維多·阿肯錫

藝術是沒有界限的，除了創作者根據自身需求而施加於其上的。

界限僅是一種定義的形式，它們的存在產生了關注、興趣及重視程度的層次等級；而界限是不斷變動的，這也正是藝術的特性之一。透過定義一個有興趣的領域或陳述一個新的重要之事，藝術使我們能夠重新定義我們自己，以及我們所處的環境。去模糊界限便是去打亂原本的定義，去改變界限便是在創造新的定義。

42

after
Allan McCollum

仿自
亞倫・麥可蘭

模擬僅是對某事物形象的模仿和高的相似度，但卻不具有原事物的本質內容。

虛擬的現實或經驗皆以模擬為基礎，政治與消費主義也不例外。大部分帶有傳播目的的訊息，以及我們所收集及消費的物件，皆是複製於我們無法擁有的原始經驗。我們所知的印象與我們所經驗的之間的差異，在實質上及事實上構成了我們描述已知世界的主要內容。區分所知印象及實際經驗的不同，是如何描述我們周遭世界的關鍵要素。

43

after
nineteenth-century
Senufo bird

仿自
十九世紀賽努佛族
的鳥類木雕

人的大腦有著識別圖案的本能。

這樣的本能使人能區別出以一組五官，經些微不同的排列所構成的成千上萬種不同的面孔。人的大腦會找尋、辨識已知的訊息，這樣的特點有好有壞，好處在於以非常粗糙的手法也能創造出可辨識的圖像，但若要以令人不熟悉或耳目一新的方式來詮釋這個世界卻顯得困難。要創作出一個與眾不同的圖像，使其跳脫出大腦的識別本能，重新評估圖像的意義，對每個藝術家來說都是個挑戰。而讓令人熟悉的變化成令人不熟悉的，正是創造出新的視覺語彙的重要部分。

44

after
Wassily Kandinsky

仿自
瓦西里·康丁斯基

憑直覺創作，憑理性觀察分析。

為了使你的作品保持自然及創新，試著以不侷限且自在的方式，將隱藏於常態認知下的事物或狀態描繪出來。憑靠直覺並不是要戲法，直覺只是不以當下的意識證據所運行的判斷系統，它憑藉潛在的認知，將未經篩選的、不熟悉的，以及未知的融入你的作品裡。當你到達了那種境界，並將作品創作出來後，你便可以透過理性來觀察、探索你所做的事，而在此階段中，你可以隨時調整你的作品，但不要修改或排除還未存在的東西。

45

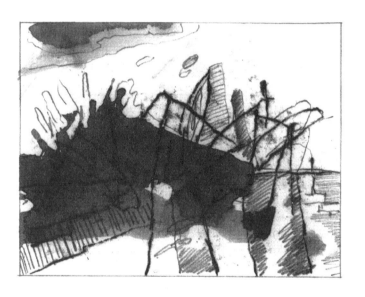

擁抱「幸運的意外」。

所有形式的繪畫、底片攝影、雕塑、版畫等任何以非機械模式製作的創作都可能產生意料之外的結果。當某部分的底色看起來很迷人，或是工作室的無妄之災卻帶來有趣的效果，那麼就接受它吧！並且把其造成的影響融入作品裡。利用在試驗及創作過程中意想不到的結果，若遇到了，那就把握它。

46

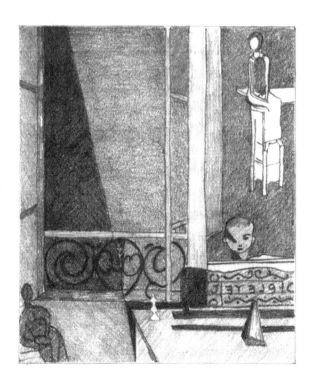

after
Henri Matisse

仿自
亨利・馬諦斯

「藝術家的重要性取決於他提出了多少新的符號至藝術語言中。」

———— 亨利・馬諦斯，摘錄自路易斯・阿拉貢所著之《馬諦斯》

藝術是符號與象徵的語言。要使用此語言來描述新的情況，必須要創造出新的符號，或重新調整舊的象徵，如此才能賦予它們嶄新的意義。由於這個世界是不斷在變動的，而且新的世代皆會以他們自己的方法來闡述他們所看到的世界，所以，藝術的象徵語言必須與時俱進，隨時間進化。語言便是影響力。

47

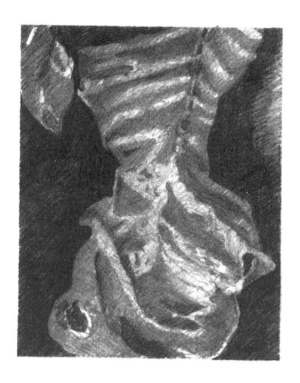

after
Chaim Soutine

仿自
柴姆·蘇丁

**「手法」是繪畫、素描
或物件的製作方式。**

「手法」是筆觸、符號、材質及表面紋理的組合,它
是任何作品成功的要件。手所操作的媒材,其魅力來
自於近距離可觀察到的特徵,此距離也能顯示出作品
材料的建構、觸覺、感覺,以及創作者對材料的瞭解
所賦予作品的主要特色。

48

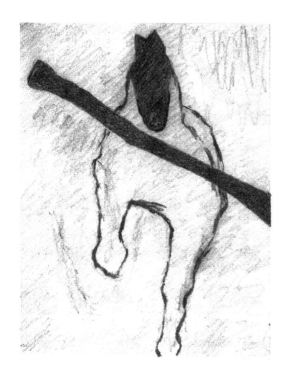

After Susan
Rothenberg

仿自
蘇珊·羅森堡

使用不透明的顏料時，學習直接在畫面上融合不同色彩。

在上色前先於調色盤或工作檯上調顏色，可能會使畫面顯得單調或如按數字順序填色般的刻板。要瞭解顏料間如何相互作用，並在作畫時運用這些知識，在畫面上直接融合不同的色彩。但若混合太多顏料，可能會調出如泥巴的顏色，所以要多嘗試不同顏料混合後的效果。直接於畫面上調色會給予圖像更多自然流暢及新鮮的感覺，而且不論你描繪什麼，都會使畫面更具空間感。

49

after
Francis Picabia

仿自
法蘭西斯・
畢卡比亞

形式主義指的是：
根據視覺語彙的要素來評斷藝術作品，
如形狀、線條、色彩和構圖。

抽象作品的主題就是建構該作品的視覺元素，而抽象作品也是形式主義作品最主要的範例。自然主義的作品，雖然有著可辨識的主題或寓意，若主旨在於形式而非內容的話，也有可能是形式主義的作品。例如寓言故事對每個藝術家來說內容都相同，所以若使這類故事作為主題的作品，通常都著重在形式上的探討。形式主義的正統觀念可總結為「形式及內容」。而馬歇爾·麥克魯漢有句名言：「媒介即是訊息」，可以被視為形式主義概念的另一個詮釋。

50

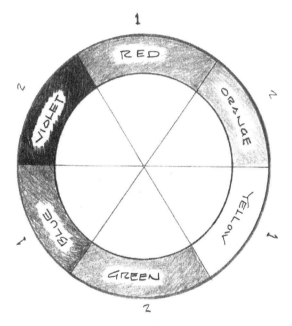

學習色彩的基本原理。

紅、藍、黃為色彩的三原色，也是其他顏色的組成元
素。同比例的兩種原色混合而成的顏色稱為第二次
色，分別是紫色 （藍色加紅色 ）、綠色 （藍色加黃
色），以及橘色 （紅色加黃色）。所有其他的顏色都
可被稱為第三次色，因為他們都是由一種原色和一種
第二次色混合而成。

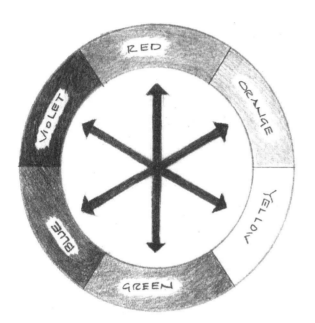

每個顏色都有其相對的顏色，稱為補色。

在色相環中相對的顏色互為補色，而所有的顏色都會被同一畫面中共同存在的顏色所影響。在同一個視覺領域上，即使補色僅佔些微部分，它還是能增強另一顏色的強度。舉例來說，紅色的存在會使得視網膜在其他同畫面的顏色中「尋找」綠色，也因為如此，畫面中綠色的感受度便會加深。若你想在構圖中加強某一個顏色，就在附近畫上該色的補色。這個原理適用於所有的媒材。有效的運用顏色是藝術家所能自由支配的最好工具之一。

52

after
William Tucker

仿自
威廉 · 塔克

雕塑作品就如同人的身體，佔據著相同的空間。

雕塑的存在和平面作品不同，它具體地挑戰及面對觀者。不像平面作品依靠錯覺與抽象的手法來製造空間感，雕塑作品的真實性是不辯自明的，它本來就是一個實體。具體的存在就是一種具有力量的形式。

53

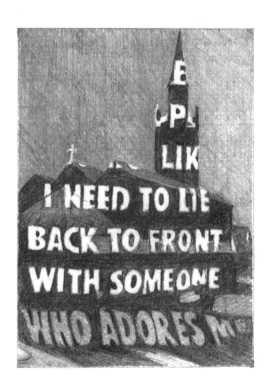

after
Jenny Holzer

仿自
珍妮·霍爾澤

時間是所有媒體中的必要元素。

時間以兩種重要的方式顯現：形式的演變及觀者的體驗。真實的一段時間意味著敘事的結構或線性的軌跡，且在有限的單元中，如影片、表演和錄像，將訊息以及體驗傳達出去，即使是抽象作品也不例外。在這樣的情況下，觀者為被動的接收者。記錄式的媒體、錄像、影片、LED 燈文字展示，以及電腦模擬使得時間在作品中能被操控，也能製造出時間的錯覺。時間就是維度。

54

after
Paul C'Zanne

**仿自
保羅·塞尚**

靜態圖像會即刻傳達出它所包含的資訊。

在經歷一段時間的觀察、探索和瞭解後,它同樣能顯示出被創作的完整過程與其所敘事的深度。繪畫在這個特質上尤其獨特。好的藝術作品從不停止自我揭示。雖然眼睛在瞬間便能看到整個畫面,但傑出作品的奧祕卻是慢慢展現的。越是複雜的作品,啟示展現的時間越慢。

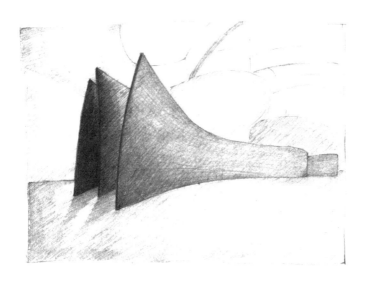

after
Richard Serra

仿自
理查·塞拉

在所有的傑出作品中，圖像和其所使用的媒材是密不可分的。

在一幅成功的畫中，每一筆畫皆是同等且具有雙重特性的，它既是畫作中的一個筆觸，也是筆觸所構成的圖像的一部分。材料和圖像應該是一體的，塞拉以鋼鐵做的雕塑作品也是使作品得以完成的鋼鐵本身。作品既為鋼鐵的同時，也是雕塑，這樣的身分定義沒有衝突。你使用的媒材應該要能表達你欲傳達的圖像，而這個圖像也應於媒材中生發。

56

數位空間、類比空間和手繪空間各有不同的特點和性質。

數位空間為一電子化的抽象概念,是由取樣自視覺訊息,並轉譯為二進位語言的數據所構成,因此,數位空間就如同一個全然的仿真空間。由於數位空間中應用的加色法、人工造色,以及色彩具高對比的特性,再加上其所用來顯像的螢幕的特色,數位空間多少被視為較為平面的。而手繪空間則因為採用減色法原理,具有觸感和多變的特色,既能呈現扁平的效果,也可以表現出令人信服的錯覺立體感。至於因底片而產生的類比空間,則會因為所使用的鏡頭之變形特性而有不同的特色。要清楚瞭解各種空間的特色和性質,並使用最適當的空間來創作你想要的圖像,令圖像發揮最好的效果。

57

after
Edgar Degas

仿自
愛德嘉・竇加

攝影永遠地改變了我們構圖的觀念。

照相機的觀景窗使我們能框選世界的一角，改變了藝術中我們與畫框的關係。意識到畫面的框取是人為的，而框外的世界仍是延續，影響著我們如何構圖。以竇加來說，他允許畫框剪裁他要表現的人物與物件，暗示著表現對象有部分是延伸至圖像的視角之外。對於傳統繪畫將主題置於中央，以及畫框內的空間是完整世界的隱喻，這一觀念的轉變是很徹底的。如今，我們將畫面的邊界視為重要且在構圖上能積極發揮的一部分，一改過去邊界消極且不可改變的特性。

58

after
Pablo Picasso

仿自
巴布羅・畢卡索

描繪的空間，可以是連續的或不連續的。

在連續的或傳統的藝術空間中，藉著錯覺與整體感的營造，使我們能以符合觀看邏輯的方式來感知這個世界不連續的空間是分散破碎且非錯覺的呈現。立體主義和有著扁平、抽象空間的其他形式所呈現的空間便是不連續的，原因在於在這些形式的作品中，不同的空間同時出現在單一個視域上。將空間分割，使它分裂為片段是具有象徵性的，現代主義者即以此為手段，讓事件同時發生，打亂與分解現代世界的運作。時至今日，這個特性已成為理所當然的現象。隨著我們的日常生活結構與時基媒體、電影、動畫和電子遊戲的完整融合，虛擬性已跳脫了連續性的空間與傳統藝術的關係，並使得空間於藝術詞彙中，成為可交替互換的元素。

59

A	PLACE
A	TIME
A	CONDITION
AN	EVENT
A	PERSON
AN	INTENT
AN	ACTION
A	RESULT

*一個（地點、時間、情況、事件、人物、目的、動作、結果）

訊息也是媒介之一。

雖然訊息僅能引起短暫的注意，且不若油彩、明膠、
銀鹽、照片，或一塊泥土一樣是真實存在的物質，但
訊息於現今已被視為藝術創作的媒材之一。這些訊息
原本都只是資料或數據，直到它們被利用在某個討論
主題、被分析及被用於使某個敘述變得連貫有條理。
試著把訊息想成構成圖像的其中一抹筆畫。不像其他
實體的媒材，訊息是易消逝且有期限的，因此，就如
同所有其他的媒材般，訊息的運用應使它具有隱喻的
作用。

60

after
Jeff Koons

仿自
傑夫·孔斯

「在現代生產狀況為主導的社會裡，生活本身即為奇觀的無限累積。曾經直接存在的一切皆已轉化為一種再現。」

——— 蓋·德波《奇觀社會》

如今的社會，把生產製作混淆為紀錄，將娛樂當成新聞，把圖像或傳聞認作直接經驗。藝術運作於這個平台上，辨識著我們與周遭幻象及現實間的關係。

61

after
Edward Ruscha

仿自
愛德華・路查

插畫作品和自我意志是相對的。

插畫是文本或某個想法的視覺輔助，從屬於主要的媒介。美術，即使主題是在描繪寓言或是某種概念，卻仍是試圖維持其作為主要媒介的角色，以自主的形式來具體表達文本。這個不易察覺的差距已隨時間逐漸轉淡，但仍在我們對作品的評斷中佔有其地位。這也是藝術不具功利性的特徵之一。

62

DESCRIBE COMPLETELY, AND IN DETAIL, WHAT YOU SEE,
AND ONLY WHAT YOU SEE, IN YOUR WORK.

ASSESS THE LITERAL OR METAPHORICAL CONTENT THAT
YOU SEE REVEALED IN YOUR DESCRIPTION.

TRACE THE INFLUENCES THAT GAVE BIRTH TO THE CONTENT
YOU SEE.

AVOID INTERPRETATIONS OF WHAT YOU MAY THINK OR FEEL
BUT WHICH IS NOT PRESENT IN THE ACTUAL WORK.

DESCRIBE HOW THE WORK'S CONTENT IS REVEALED BY ITS
FORM AND HOW ITS FORM IS DICTATED BY ITS CONTENT.

WEAVE A DIRECT, COHERENT NARRATIVE THAT TELLS THE
STORY UNCOVERED BY THE ABOVE.

＊僅需完整、詳細地描述你在你作品中之所見。

＊評估你所見之真實或具象徵性的內容，是如何呈現在你的描述之中。

＊追溯你所見之內容是產生自哪些影響。

＊避免去解釋無法直接在你作品中看到的你的感覺和想法。

＊描述作品中的內容是如何被形式所表現，以及形式是如何被內容影響。

＊編排一個直接、流暢的作品敘述，來表達經過上述步驟所揭示的對作品的描述。

學習談論述說自己的作品。

這不僅有助於正在觀賞你作品的人,瞭解你想透過作品來表達什麼想法,對創作者來說,更可增進創作者對自己正在做什麼的瞭解。避免自我詮釋創作的動機或是自我闡釋作品可能含有的意義,這會誤導你自己或使作品被解讀成和作品無關的意思。作品本身即是內容的起始點和結束點。

63

藝術是一種實驗的形式。

雖然大部分的實驗都以失敗收場,但不要害怕失敗,
而是要去接受它。若沒有這些因為失敗而帶來的可能
性,你可能不會願意承擔風險,跳脫以往習慣的思考
模式和工作方式。大多數的進步是來自於探索及發現,
而不是預先的策畫。失敗的實驗會帶來意料之外的啟
示。

64

after
Claude Monet

仿自
克勞德・莫內

一幅畫不論在 12 英寸或 12 英尺的距離觀賞，都應予觀者充分的感知。

在近距離內觀賞時，繪畫的手法應建立起作品的完整性，並能使觀者充分的感知。一幅混亂或製作粗糙的畫面顯示出作者對媒材執行、掌握的缺乏。而在較遠的距離觀閱畫作時，整幅作品的全貌必須展現為一具有說服力且有意義的訊息組合。不斷地調整你的作品，直到作品在不同距離皆能被充分觀賞為止。

65

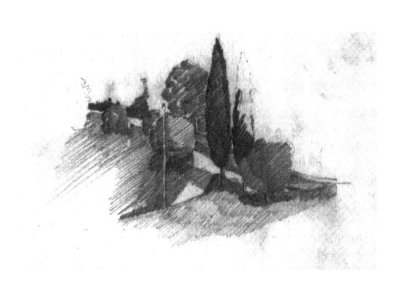

事物能立體地呈現在我們眼前，是因為色彩明度的對比所產生的效果。

光的原理使得繪畫時可用陰影創造出景深的感覺。當色彩明度的對比減少，我們能感知事物全貌及深度的能力也會消弱。清晨或是黃昏時，我們對於深度的感知也會逐漸變小。要增強物件的深度及空間錯覺，就要加強色彩明度間的對比效果，尤其是畫中亮部與陰影部分。

66

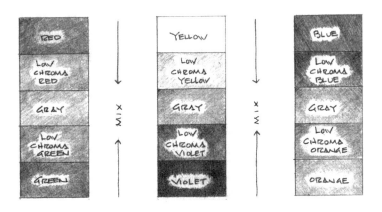

COMPLEMENTARY MIXES

混合互補色

(藍色、低彩度藍色、灰色、低彩度橘色、橘色;黃色、低彩度黃色、灰色、低彩度紫羅蘭色、紫羅蘭色/紫色;紅色、低彩度紅色、灰色、低彩度綠色、綠色)

色彩的彩度就是其濃度或飽和度。

顏色處於最純的狀態，其彩度最高。要降低任一顏色的彩色，就增添該色的補色。所有互補的顏色（在色相環上相對的顏色）在混合時，會產生色相環中間的中性灰色。低彩度的顏色是最複雜的顏色之一。因為它們包含了許多種顏色，而效果也容易在其他顏色出現時產生變化。

67

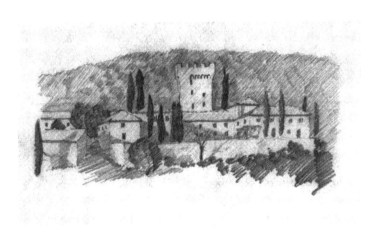

同樣粗細及密度的線條、色調相同的顏色或是類似的紋理，在空間中易於佔據在同樣的視覺平面上，產生一種扁平不立體的感覺。

若要使作品中的元素居於不同的層次，製造出空間的錯覺，就必須加強元素間的對比。較明亮的顏色會向表面推進，而較暗的元素則會往後退縮，因此，若要用顏色來製造景深效果，須降低彩度和減輕色彩的明度，這便是所謂的「大氣透視法」。

68

after
Morris Louis

仿自
莫瑞斯·路易斯

顏色並非中性。

顏色帶有情緒的成分。某些顏色會使人有特定的聯想，並引導出特定的反應。要學習暸解顏色之特性；當你在使用顏色時，試著以顏色的特色來下決定，要暸解伴隨這些顏色而來的情緒反應，以及如何有效地使用它們。顏色有影響人內心的力量。

69

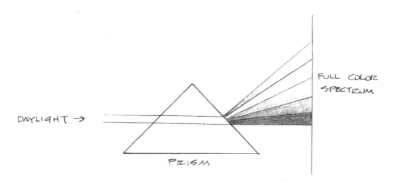

日光、三菱鏡、所有顏色的光譜

色彩就是光線。

光線就是色彩。所有的陽光皆包含了所有我們能看見的顏色。同樣地,當光線逐漸黯淡時,我們所能看到的顏色數量也會隨之減少。在清晨、黃昏或在月色下時,顏色是比較少的;這也是為什麼顏色的質量和照射於其上的光線有直接的關係。

70

INCANDESCENT FLOOD:
ORANGE/PINK LIGHT

FLUORESCENT:

BLUE / PINK OR FULL
SPECTRUM LIGHT

HALOGEN:
FULL SPECTRUM "WHITE" LIGHT

白熾投光燈／反射燈；橘色／粉紅色光線；螢光燈：藍光／
粉紅色或全光譜光源；鹵素燈：全光譜「白」光

在創作時所使用的光線，會對作品造成影響。

所有的光線皆含有顏色，不同的光源不只會對你在創作時所見有所影響，也會影響作品在其他光源中看起來的模樣。自然光帶有完整的光譜，但白熾燈、螢光燈的光線，除了那些被設計成具有「完整光譜」的燈泡產品外，都會替被照射的作品「上色」。即使你的作品是黑白的也不例外，色彩的明度在不同的光源下會產生變化。若可以的話，盡量在有完整光譜的光源下進行創作。

71

after
Tino Sehgal

仿自
提諾・塞格爾

經驗可作為作品。

傳統的藝術作品以呈現具體的物件為導向，但隨著行為、裝置、聲音藝術與時基媒體的出現，用實體承載藝術的方式有了其他的替代，短暫的經驗與關係現在也能作為藝術的載體。這與在可模擬的數位領域中，很多被當成具體的物件，實際上卻轉瞬即逝且不具實體的本質是一致的。藝術作品應被視為是能量與型態的脈動，而不僅是具有形體的實物而已。

72

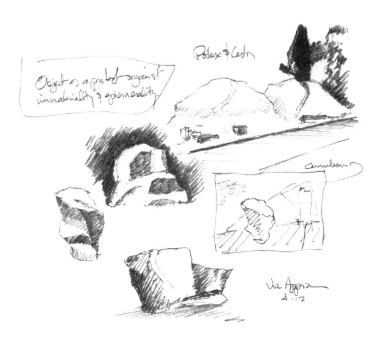

Pollux & Castor

Object as a protest against
immateriality & ephemerality.

Cumulonim...

Via Appia
4.12

隨身攜帶素描簿或日記本。

想法和畫面有時是一閃即逝的。所以當他們出現在你腦海裡時，將其立即捕捉是很重要的。不要認為好的靈感和啟示會留存在你的記憶裡。當你有想法或畫面冒出時，在當下就把它記錄下來。

73

向你的同學學習。

每個進入藝術學校的人都有著不同的才華。而觀察既為藝術實踐的重點之一，就從觀察你的同學開始吧！在藝術創作中，你和你的同學所描述的是同一個世界，以及和這世界有關的事。你的同學是你寶貴的資源。仿效他們做的好的事情，從他們的犯錯和成功學習。這個課題便是批評的核心，所有的藝術家都會相互借取彼此的發現與失敗經驗，並從中學習。

74

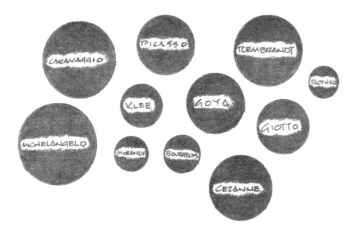

● ← ASPIRING
 ARTIST

想成為藝術家的你：米開朗基羅、卡拉瓦喬、莫蘭迪、基利、
畢卡索、包浩斯、哥雅、塞尚、喬托、羅斯科、林布蘭特

保持謙虛的態度對中肯的評估是極為重要的。

一個想法或圖像不會因為是你創作的或你為之著迷就變得有趣，所有的想法及圖像都應該置於更廣闊的評論下加以思索。這也正是藝術學校能提供的重要機會之一，即是將你的想法表達出來，面對那些同樣有著視覺思考能力的人，加以測試、考驗的機會。對自己的作品價值太過自信會使你疏忽了必須要磨練的專業技巧及解析能力。

75

避免陳腔濫調和單句笑話。

除非你是要以諷刺的角度運用陳腔濫調，不然可能會使作品變得毫無意義，而單句笑話的使用關鍵在於時間點和內容，若重複講述便會失去笑點。試著避免使用老套的形象，例如以哭泣的嬰兒作為脆弱的象徵。陳腔濫調和笑話僅需片刻就能理解，但效果很快就消逝了。

76

人的臉不是平面的。

人臉是由一系列重疊覆蓋的球形所組成：在一個較大的蛋形頭部裡，有著眼睛、顴骨和可以看作是三個小球形置於一根棒子最末端的鼻子。瞭解這些特質有助於捕捉人臉複雜的立體度，避免將其畫成一個扁平的面具。

77

after
Francis Bacon

**仿自
法蘭西斯・培根**

自畫像有著悠久且輝煌的歷史。

自畫像是所有藝術家於訓練時都會採用的一種類型，在特色和技巧上都能有極大的表現，如林布蘭特、梵谷和培根的自畫像。而自畫像的成功與否取決於作為一件圖像所具有的趣味及吸引力。嘗試著以圖像的角度來評論自畫像，而不是將自畫像當成一面鏡子。

78

after
Pipilotti Rist

仿自
皮皮洛帝·里斯特

混雜性界定了藝術創作的方式。

混雜性意味著不同研究領域間，不同類型的經驗間，以及在全球化世界下，多種語言本質間的交互作用狀態。為了要表現這些大量的個體經驗，藝術創作常同時結合使用不同的媒材和觀點。單一的媒材或訊息可能已無法描述我們所存在的這個世界。

79

after
Hans Hofmann

仿自
漢斯‧霍夫曼

二維圖像有著能產生空間錯覺的能力。

這就是物體和雕塑作品與平面媒材的不同。即使是抽象圖像，藉著色彩與形式的相互作用，也能夠創造出空間錯覺的效果。

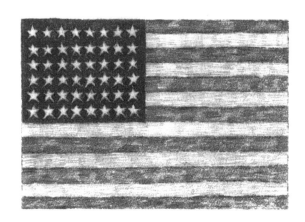

after
Jasper Johns

仿自
賈斯伯·瓊斯

理解藝術，要透過感覺和理智。

觀念藝術作品的出現並沒有取代感知對藝術的影響。紋理仍是以視覺來傳達。圖像能夠使人振奮，聲音和動作也可以。作品規模決定我們感受作品的方法和途徑。我們仍像動物般和世界相互反應。身體就是我們的感受器。

81

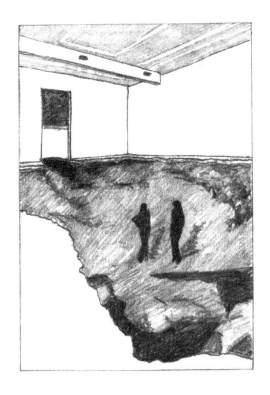

after
Urs Fischer

仿自
烏爾斯・費契爾

空間含有社會及文化的維度。

不論是公眾或私人的，空間本身即交織著各種符號，同時承載著社會論述及個人聯想。裝置藝術指的是藝術家以直接的方式佔據了一個空間，將此空間作為創作的元素，使原來的空間因創作產生了別的意義，進而引起關注，並且將其傳達給進入此空間的觀眾。

82

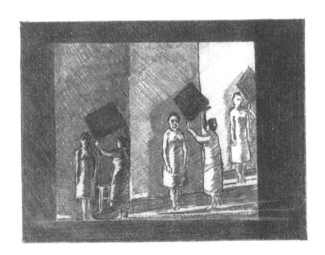

after
Joan Jonas

仿自
瓊‧喬納斯

行為藝術是一種過程的形式，實踐於真實的時間中。

行為藝術是戲劇，是舞蹈，也是紀錄的行動，它也能夠參與探討過去支配靜態藝術，如繪畫、雕塑和建築的形式主題，使得形式和行動得以上演於空間中。

after
Donald Judd

仿自
唐納德‧賈德

所有的媒介都是內容的傳播系統。

對於傳達訊息的技法過於強調，容易使內容淹沒於傳達系統中，或使內容無法完整確實地傳達。技法會過時，所以在創作時，將作品的內容擺在首位，然後再去尋找能最有效地傳達內容的媒介。

84

工作室並不只是工作的地方，它也是精神所在。

工作室是你實踐練習的地方，也是你試驗、摸索思考的地方。不管它是一個房間或一部電腦，它就是你作為藝術家的核心場所。

85

客觀性大多是錯覺。

即使是追求真實紀錄的媒體，也會受到鏡頭後人的偏見影響。藝術創作過程是主觀的，作品中物件運作的脈絡，可能使得任一物件的特性在更大的領域中被消除。藝術創作的過程是主觀的。

86

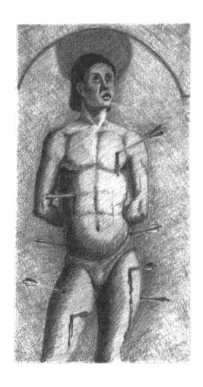

after
Piero della Francesca

仿自
皮耶羅・德拉・
法蘭西斯卡

學習接受批評。

評論是藝術教育的基礎，學習有建設性地使用評論是
最難、卻也是最重要的課程之一。盡量冷靜且不帶偏
見地審視自己的作品，也檢視他人的作品。對於批評，
有防衛心或覺得受傷是很自然的反應，但這並不會使
你的作品有所增進。要瞭解指導老師的角度及想法，
如此便可善用他們對你作品的評論。不認同批評並沒
有錯，但除非在老師及同儕眼中，你的作品成功地展
現了自身的優點，不然抗拒批評未必有建設性或任何
助益。所以，受到批評時，勇敢面對。

87

after
Barnett Newman

仿自
巴奈特·紐曼

理解「意圖謬見」的涵義。

當你的作品離開了工作室後，觀者看到什麼就是他們評論作品的依據。若你創作的意圖沒有明白地體現於作品上，那麼你的意圖對作品所能產生的影響就很小了。你並沒有辦法時時出現在作品旁解說和辯解，觀者及後來的人才是最終確立作品意義的人。

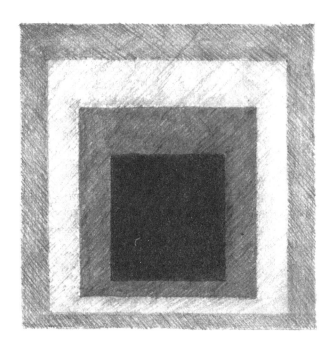

after
Josef Albers

**仿自
約瑟夫·亞伯斯**

將不必要的部分刪除。

每一件藝術作品都應該包含任何能達到描述目標所需的一切，但僅止於目標所需要的而已；留意構圖中，目標所需之外「剩餘」的部分。成功的圖像並不會有無作用的部分和空間。要全面審視自己的作品，確保作品中的每個元素都能增進整體的描述目標。

89

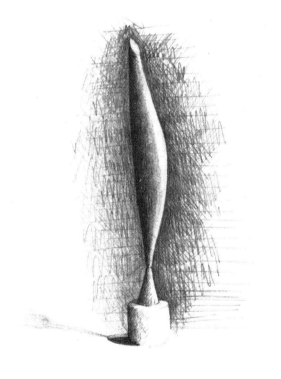

after
Constantin Brâncuşí

仿自
康士坦丁·
布朗庫西

「你可以濃縮精簡，保留重要部分，但不可以簡化，刪除複雜元素。」

———— 安‧勞特巴赫，一場私人談話

這個世界是極其複雜的，任何一個欲將矛盾因素排除的簡化意圖，將無法捕捉到這世界的複雜性。但我們可以精簡或濃縮這些元素，以更簡短的或不一樣的形式來表現，這便是隱喻的作用。

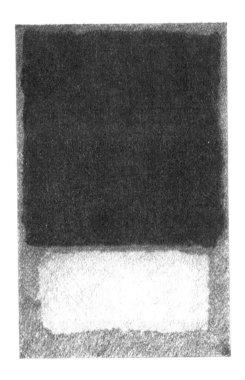

after
Mark Rothko

仿自
馬克·羅斯柯

尺寸規模是作品的重要部分。

圖像或物件,其尺寸若小於人體上半身,會傾向被使用作為「具有隱喻性的空間」,觀者以精神的或想像的方式進入或居留於這種空間。而圖像或物件若與人體大小相當或是更大,會使人聯想到實際的空間,觀者常出自本能的,或以身體的,戲劇性與這類空間產生連結。依據你認為最能有效表現作品的感覺來選擇作品的尺寸大小,並且要意識到尺寸規模會引起的反應。不適當的尺寸規模會削弱或破壞圖像的影響力。要嘗試創作不同尺寸規模的作品,如此才能使你更加瞭解其對作品的影響。

91

圖像的形狀也承載著隱喻。

橫向的長方形暗指著地平線，因此可以用來表現風景。
直立的長方形則令人聯想起垂直於地上的人體，意味
著人像空間；而正方形則是一個中性的空間，其他不
規則形狀也可循此原則。

92

順應你的特質。

每一隻手、每一隻眼睛、每個大腦都有所偏向。這個偏向代表著你的特色和你個人對世界的看法。當這些特色和看法表現在你的作品中時，只要不阻礙到作品的主要目標或弱化圖像中其他元素，就不要害怕去接受它們。

93

after
Roy Lichtenstein

仿自
羅伊・李奇登斯坦

自從現代主義的藝術風潮結束後，反諷便主導了當代藝術的舞台。

不具反諷意味的作品雖仍能在政治及社會的面向上有容身之處，但在形式或視覺藝術領域而言實屬瀕臨危險的種類。為了要避免過於輕佻或流於感情用事所造成的雙重混亂，我們必須對反諷是如何在這世上發展成為一個正經要素要有清楚的瞭解。就如理查‧羅遜曾寫下的字句：反諷是對於「一切事物的偶然性」之辨識。

94

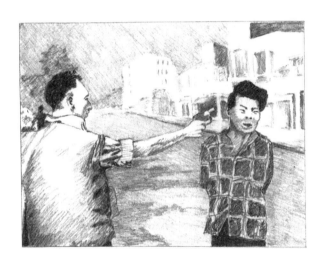

after
Eddic Adams

仿自
艾迪·亞當斯

鏡頭使人疏離於真實。

透過鏡頭在觀看時，所有的一切都是隔著一定距離。
因為我們已習慣於透過鏡頭來看待事情，大部分我們
視為的「經驗」，事實上已被鏡頭所具有的媒介特性
所影響。採用自攝影或錄影的圖像會帶有鏡頭所製造
出來的疏離及冷漠的微妙效果。要意識到這樣的方式
對圖像所產生的影響。若你的作品要呈現即時性的表
達，那麼你就必須另尋他法，例如直接去觀察。

95

記錄自己的工作。

完善的照片檔案資料庫對於你的專業技巧培養是必要的。數位攝影使得記錄變得更為簡便，你甚至會發現，記錄自己工作的每個階段對創作是很有幫助的。好的工作過程可能會產生「好的意外」，因此記錄有其必要，可避免在意識到每個過程的價值前就已錯過記錄的時刻。而有這個紀錄對學校、獎學金的申請、到畫廊介紹和宣傳你的作品，以及個人創作歷史而言，都是很重要的，同時，它也能成為你日後創作的實用參考資源。

96

after
Richard Prince

仿自
理查·普林斯

凡是借用或挪用的圖像，都有潛在涵義。

這個潛在涵義是來自圖像的原創者。如果你借用他人的圖像來創作拼貼作品，或挪用某些圖像來表達自己的意圖，你要瞭解到，為了要使作品成為自己的東西，你必須要顛覆這些圖像的原有涵義，否則，這些原始的意義會一直存在，且凌駕於你的意圖之上。

97

意義並不會單方面的存在。

意義產生自兩個或兩個以上意識精神的相互交流。你的作品是為了要搭建起你與他人互相理解的橋樑，因此，在創作中並沒有所謂屬於個人的象徵，意義是自溝通與交流中產生。

98

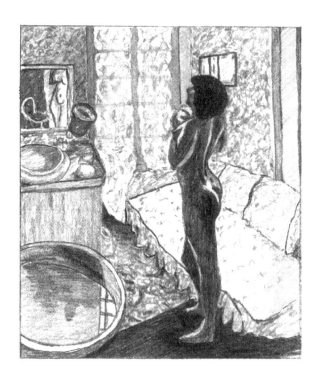

after
Pierre Bonnard

仿自
皮爾・波納爾

欣賞你的前輩，但不要試圖以重複他們的發現來建立自己的藝術生涯。

大部分的學生在開始研習藝術之前，都已熱情地接觸過著名的或以往的藝術。沒有什麼比深入探究提香、透納、羅丹、塞尚等藝術大師的作品之美或前衛刺激的當代藝術作品更令人振奮了。但是，每個學生都必須記住：藝術是一個持續不斷被耕耘的領域，而藝術的任務就是去顛覆、跨越我們已知的，以探察和表現我們未知的領域。過去的作品之所以總能令人感到充分和滿足，是因為它們使我們能夠追溯、回顧歷史中的某個時刻。這正是每個藝術家都必須要為他們所處的時代所做的事情。

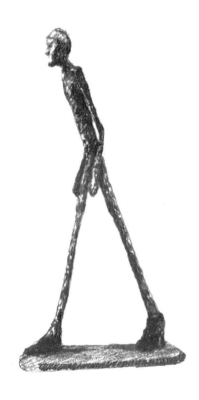

after
Alberto Giacometti

仿自
阿爾伯托 · 傑克梅第

藝術是一種文化描述自身的方法。

藝術所描述的內容會轉而構成我們的意識,而這個意識指的是我們如何看待現在的自己,以及我們與過去的關聯。藝術不能餵養我們,使我們免於挨餓,也不能替我們遮風避雨,更不能治癒身體疾病,但藝術表現了我們的想法和情感,對我們的人性感知是很重要的。而藝術產生自文化中,同時也辨識和觀察了使其產生的文化,並分析研究此文化與其他文化和其他歷史的關係。我們的藝術即是我們自己。而這便是你之所以受藝術訓練教育的作用和任務。

100

after
Vija Celmins

仿自
維加·賽爾明斯

不是所有從藝術學校畢業的學生都會成為成功的藝術家。

但是在藝術學校所接受到的訓練，會替你開啟通往整個世界的大道。在藝術學校所接受到的教育，使學生能夠細心地觀察，精確地描述，透過試驗替問題找到解決的方法；對所有可能性抱持開放的態度，並能夠在追尋還未瞭解、認識的事物時，接受令人畏怯的批評。在面對未知的未來，這些技能都是成為探險家、有遠見的夢想家和建設者所需具備的。

、

101

圖例 Illustrations

（作者皆為基特.懷特）

1 仿自馬塞爾・杜象，〈噴泉〉，1917

2 仿自尚-巴蒂斯・卡爾波，〈烏谷利諾〉，1860-1862

3 仿自喬治・莫蘭迪，〈靜物〉，1949

4 仿自羅伯・史密森，〈瀝青傾瀉〉，1969

5 仿自愛德華・馬奈，〈鰻魚和紅鯡魚〉，1864

6 仿自皮特・蒙德里安，〈作品 2 號〉，1922

7 仿自約瑟夫・瑪羅德・威廉・泰納，〈歐羅巴與公牛〉，

　 1840-1850

8 仿自西元前四世紀的希臘雕像

9 仿自馬丁・培耶爾，〈告解室〉，1996-2000

致謝　　　　在羅傑・康納佛提議之前，我完全沒有寫這本書的意願。剛開始知道這個想法時，我只覺得這件事挑戰度太高、是不可能完成的，所以一直對此持著保留的態度。但在經過幾個月的資料收集統整後，這個想法卻像有了自己的生命般，自然而然地進行下去了，而我也開始對這本書的可能性有了興趣。這本書是我和羅傑數年來，透過無數次面對面或是遠距離不斷地對話、辯論的結果。在寫書的所有過程中，羅傑的信念和支持，成就了這次真誠的合作。另外，我要特別感謝始終專注聆聽的安卓雅・巴奈特，以及威廉・法索利諾，他讓我有了第一

個教書的機會，也以身作則地讓我瞭解一個認真、投入的老師是什麼樣子。感謝唐娜・莫蘭，她為我開啟了許多思考的大門，也感謝我的讀者們：科特・安德森、傑克・巴斯、皮爾・康斯加、派翠西亞・克羅寧、羅切爾・古斯坦、黛博拉・卡斯、丹娜・普雷斯克特，以及大衛・楚爾。謝謝威廉・史壯細心地指點我版權的相關事宜；感謝黛博拉・康托爾・亞當斯的努力與細心，確保了這本書的文字完整性、Yasuyo Iguchi 為這本書所做的高雅設計，以及珍奈特・羅西的控管，使這本書得以製作出版，還有謝謝安拿・巴達夫在我完成本書之前替我回答了所有的問題。最後，要特別感謝我的學生，我在他們身上學習到的，遠比我教他們的多。

101 THINGS
TO LEARN IN ART SCHOOL

藝術的法則

101 張圖瞭解繪畫、探究創作，學習大師的好作品

作者：基特·懷特（Kit White）

譯者：林容年

社長：陳蕙慧

總編輯：戴偉傑

編輯：楊惠琪

出版：木馬文化事業股份有限公司

發行：遠足文化事業股份有限公司

地址：23141 新北市新店區民權路 108-3 號 8 樓

電話：(02)22181417

傳真：(02)22188057

郵撥帳號：19588272 木馬文化事業股份有限公司

讀書共和國出版集團社長：郭重興

發行人：曾大福

法律顧問：華洋國際專利商標事務所　蘇文生律師

印製：成陽印刷股份有限公司

初版：2014年11月

二版：2019年3月

二版四刷：2023年5月

定價：360 元

特別聲明：有關本書中的言論內容，不代表本公司 / 出版集團之立場與
　　　　　意見，文責由作者自行承擔

藝術的法則：101張圖瞭解繪畫、探究創作，學習大師的好作品 / 基特.懷特
(Kit White) 著；林容年譯 . -- 二版 . -- 新北市：木馬文化出版：遠足文化發行，
2019.03　面；　公分

譯自：101 things to learn in art school

ISBN 978-986-359-532-8(平裝)

1.美術教育

　　903　　　　　　　103020912